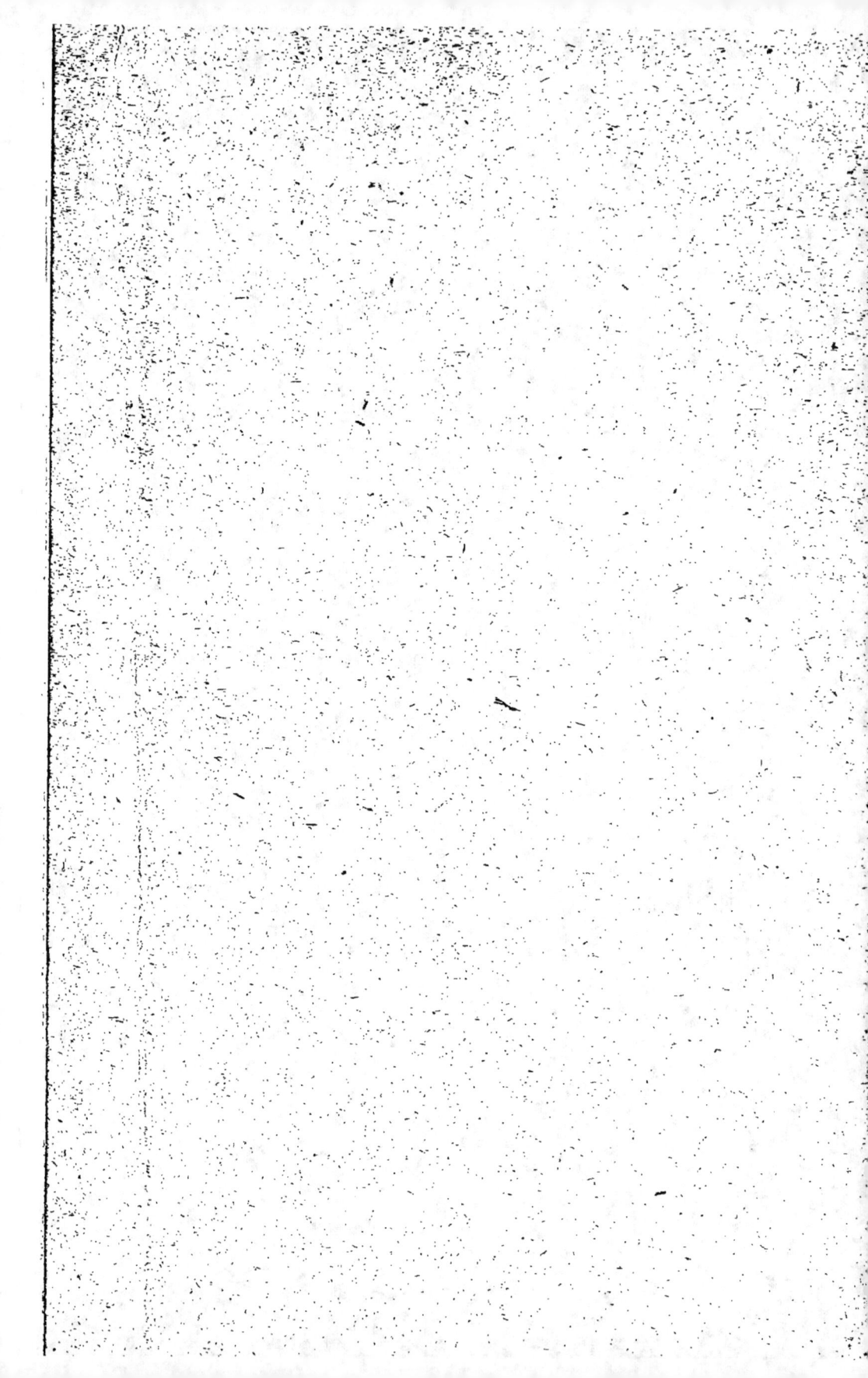

EXPOSITION

DE 1777

—

XXIX

COLLECTION

DES

LIVRETS

DES

ANCIENNES EXPOSITIONS

DEPUIS 1673 JUSQU'EN 1800

EXPOSITION DE 1777

PARIS

LIEPMANNSSOHN ET DUFOUR

ÉDITEURS

11, rue des Saints-Pères

AVRIL 1870

NOMBRE DU TIRAGE

DU LIVRET DE 1777.

375 exemplaires sur papier vergé.
 25 — sur papier de Hollande.
 10 — sur chine.

N°

Ce livret est vendu seul 2 fr. 5o.

NOTICE BIBLIOGRAPHIQUE.

Livret :

Tous les exemplaires que nous avons vus ont 57 p. pleines, 318 N^os et 2 p. d'arrêt et de privilége.

Critiques :

Mercure de France : numéro d'octobre.
Mémoires secrets du continuateur de Bachaumont : T. X (éd. de 1780) p. 251, p. 236-238, 8 oct. 1777 et p. 259. — T. XI, p. 1-51.
Correspondance secrète : 27 septembre, 4 et 11 octobre 1777.
Ibid. Lettre de M. Feutry sur le salon de 1777.
Journal de Paris : 25 août, 29 septembre, 5 et 7 octobre.
Rulhière (dans la *Correspondance* de Grimm), vers sur la Diane de Houdon. T. IX, p. 415.
(Joshua Reynolds.) Critique du Salon de 1777 publiée dans l'*Artiste* de 1849, août ou septembre.
Pidansat de Mairobert (dans l'*Espion Anglais*) :

Lettres sur l'Exposition de 1777. (Ces articles ont été réimprimés dans la *Revue Universelle des Arts*, T. XIX, p. 176 et T. XXII, p. 213.)

Lettres pittoresques à l'occasion des tableaux exposés au Sallon de 1777. A Paris, chez P. F. Gueffier, libraire-imprimeur. Avec permission. In-12 de 48 p. Une Suite (sans titre et composée aussi de 48 p.) renfermant les lettres 4 à 7.

La Prêtresse, ou nouvelle manière de prédire ce qui est arrivé. A Rome, et se trouve à Paris, chez les marchands de nouveautés. 1777. In-8°. 30 p.

(LESUIRE). Jugement d'une demoiselle de quatorze ans sur le Salon de 1777: A Paris, chez Quillau l'aîné. In-12, 26 p., de l'imprimerie de Didot (A la fin se trouve cette note : « Il reste encore quelques exemplaires du *Coup d'œil sur le Salon de* 1775, *par un aveugle*, qui se vendent chez le même libraire. » Elle prouve que les deux brochures ont le même auteur.)

Réflexions d'un petit Dessinateur qui voit peut-être les choses trop en grand, à l'occasion des Peintures et Sculptures exposées dans le Sallon du Louvre cette année 1777. A Paris, de l'imprimerie de la veuve Hérissant. 1777. In-12. 8 p. (permis d'imprimer du 16 septembre.)

Les tableaux du Louvre, où il n'y a pas le sens commun, histoire véritable. Prix 12 sols, de l'imp. de Cailleau. 1777. In-8°. 32 p.

NOUGARET : Etrennes pittoresques, allégoriques et critiques, opuscule mélangé dont une partie peut faire suite et matière aux Annales de nos beaux-arts. Paris, veuve Duchesne. 1778, in-12 (Dans le chapitre intitulé *Les Académies*, se trouve la critique de plusieurs tableaux du Salon, réimprimée dans la *Revue Universelle des Arts*. T. XVI, p. 306).

Voy. à la bibliographie de 1773 le manuscrit de la vente Goddé relatif aux expositions de 1773-1777-1779.

EXPLICATION
DES PEINTURES,
SCULPTURES
ET GRAVURES,
DE MESSIEURS
DE L'ACADÉMIE ROYALE,

Dont l'Expofition a été ordonnée, fuivant l'intention de SA MAJESTÉ, par M. le Comte DE LA BILLARDRIE D'ANGIVILLER, *Confeiller du Roi en fes Confeils, Meftre-de-Camp de Cavalerie, Chevalier de l'Ordre Royal & Militaire de S. Louis, Commandeur de l'Ordre de S. Lazare, Intendant du Jardin du Roi, Directeur & Ordonnateur-Général des Bâtimens de Sa Majefté, Jardins, Arts, Académies & Manufactures Royales; de l'Académie Royale des Sciences.*

A PARIS, rue S. Jacques,

De l'Imprimerie de la Veuve HERISSANT, Imprimeur du ROI, des Cabinet, Maifon & Bâtimens de SA MAJESTÉ, de l'Académie Royale de Peinture, &c.

M. DCC. LXXVII.
AVEC PRIVILÉGE DU ROI.

AVERTISSEMENT.

Chaque Morceau est marqué d'un Numéro répondant à celui qui est dans le Livre. Pour en faciliter la recherche, on a interrompu l'ordre des grades de Messieurs de l'Académie, & les Ouvrages sont rangés sous les divisions générales de Peintures, Sculptures & Gravures : *ainsi, pour trouver le Numéro marqué sur un Tableau, le Lecteur verra au haut des pages* Peintures, *& ne cherchera que dans cette partie. Il en sera de même des autres.*

Nota. Les Articles, soit en Peinture, soit en Sculpture, que l'on verra sans *numéro*, marqués d'une grande étoile, sont des Ouvrages seulement annoncés, qui n'ont pu être transportés au Salon, & que le Public pourra voir aux lieux indiqués.

EXPLICATION

Des *PEINTURES, SCULPTURES,* & autres Ouvrages de Meſſieurs de l'Académie Royale, qui ſont expoſés dans le Salon du Louvre.

PEINTURES.

OFFICIERS.

PROFESSEURS.

Par M. *Hallé*, Chevalier de l'Ordre de S. Michel, Profeſſeur.

N° 1. CIMON l'Athénien, ayant fait abattre les murs de ſes poſſeſſions, invite le peuple à entrer librement dans ſes Jardins, & à en prendre les fruits.

Ce Tableau, de 10 pieds 4 pouces quarrés, eſt pour le Roi.

Peintures.

Par M. *de la Grenée*, l'aîné, Profeſſeur.

2. Fabricius, accompagné de ſa Famille, refuſe les préſens que Pyrrhus lui envoie.

 Ce Tableau, de 10 pieds de haut, ſur 8 de large, eſt pour le Roi.

3. Pigmalion, dont Vénus anime la Statue.
4. Le Jugement de Pâris.

 Ces deux Tableaux appartiennent à M. le Marquis de Véry.

5. La Philoſophie découvre la Vérité.

 Ce Tableau appartient à M. Aubert.

6. Deux petits Tableaux de Femmes & d'Enfans.
7. Pluſieurs Tableaux & Deſſins, ſous le même numéro.

Par M. *Vanloo*, Peintre du Roi de Pruſſe, Profeſſeur.

8. L'Aurore & Céphale.

 Ce Tableau, de 7 pieds de large, ſur 10 de haut, eſt pour le Roi.

9. L'Électricité.

 Ce Tableau, de 2 pieds 3 pouces de large, ſur 3 pieds 7 p. de haut, appartient à M. Beauvarlet, Graveur du Roi.

Par M. *Doyen*, Profeſſeur, premier Peintre de MONSIEUR, & de Mgr le COMTE D'ARTOIS.

10. Un Particulier, traverſant la Forêt de Gros-Bois, près des Camaldules, tombe de cheval, la jambe embarraſſée dans l'étrier, le bras droit pris, avec

fon fouet, dans une haie, l'autre main tenant la bride. Étant près de périr, dans cette fituation, il fe recommande à la Vierge, à Ste Geneviève & à S. Denys. Dans le moment, le Ciel vint à fon fecours, et il fut délivré.

Ce Particulier a voulu rendre publique, par l'expofition, la grace finguliere qui l'a fauvé; mais l'orgueil n'étant point le motif qui lui en fait defirer la publicité, il a trouvé bon que l'Artifte facrifiât le protégé à fes libérateurs.

Ce Tableau, *ex Voto*, dédié à la Vierge, à Sainte Geneviève & à S. Denys, eft de 9 pieds de haut, fur 7 de large.

ADJOINTS A PROFESSEUR.

Par M. *Lépicié*, Adjoint à Profeffeur.

11. Courage de Porcia, fille de Caton, femme de Brutus.

Cette Romaine, d'un courage au-deffus de fon fexe, ayant découvert, la nuit même qui précéda l'affaffinat de Céfar, le deffin de Brutus fon époux, demanda, dès que Brutus fut forti le matin de fon appartement, un rafoir, fous prétexte de fe couper les ongles, & s'en bleffa, comme lui étant échappé par mégarde. Aux cris de fes femmes, Brutus étant rentré, lui reprocha fon imprudence à fe fervir d'un pareil inftrument. Non, non, lui dit tout bas Porcia, ceci n'eft point une imprudence; mais, dans notre pofition, c'eft le témoignage le plus certain de mon amour pour toi. J'ai voulu

eſſayer, ſi tu échouois dans ton entrepriſe, avec quelle fermeté je me donnerois la mort. *Valere-Maxime.*

Ce Tableau, de 10 pieds de haut, ſur 8 de large, eſt pour le Roi.

12. La Réponſe deſirée.

Tableau de 2 pieds 5 pouces de large, ſur 2 pieds de haut.

13. L'Union paiſible.

Tableau ovale de 22 pouces de large, ſur 18 pouces de haut.

14. La Solitude laborieuſe.
15. Le Repos.
16. Un Portrait de Dame.
17. Deux autres Portraits ſous le même numéro.

Par M. *Brenet,* Adjoint à Profeſſeur.

18. Honneurs rendus au Connétable du Gueſclin.

L'an 1380, ſous le regne de Charles V, du Gueſclin aſſiégeant le Château-neuf de Randan, ſitué dans le Gévaudan, entre les ſources du Lot & de l'Allier, fut attaqué de la maladie dont il mourut. Les ennemis eux-mêmes, admirateurs de ſon courage, ne purent s'empêcher de rendre juſtice à ſa mémoire. Les Anglois, aſſiégés, avoient promis de ſe rendre au Connétable, s'ils n'étoient pas ſecourus à certain jour indiqué; quoiqu'il fût mort, ils ne ſe crurent pas diſpenſés de lui tenir parole. Le Commandant ennemi, ſuivi de ſa Garniſon, ſe rendit à la tente du défunt : là, ſe proſternant au pied de ſon lit, il dépoſa les clefs de la Place. *Villaret, Hiſtoire de France, tome XI.*

PEINTURES. - 13

L'Artifte a peint Olivier Cliffon, frere d'armes de du Guefclin, debout & plongé dans la plus grande triftesse, montrant fon ami mort. Derrière lui on voit, auffi debout, le Maréchal de Sancerre, chargé du commandement de l'armée par la mort de du Guefclin, & qui depuis fut Connétable.

Ce Tableau, de 10 pieds de haut, fur 7 de large, eft un de ceux de l'Hiftoire de France, commandés pour le Roi.

19. L'Agriculteur Romain.

Cayus Furius Creffinus, affranchi, cité devant un Edile, pour fe difculper d'une accufation de magie, fondée fur les récoltes abondantes qu'il faifoit dans un champ d'une petite étendue, montre des inftrumens d'agriculture en bon état, fa femme, fa fille, & des bœufs gras & vigoureux. Alors, s'adreffant au Peuple affemblé : ô Romains ! s'écria-t-il, voilà mes fortiléges : mais je ne puis apporter avec moi, dans la place publique, mes foins, mes fatigues & mes veilles. *Pline, Hift. nat. Liv.* 18, *chap.* 6.

Ce Tableau, de 10 pieds quarrés, eft pour le Roi.

20. Le jeune Alcibiade, fe promenant fous le Portique, & méditant fur les Leçons de Socrate.

Ce Tableau, de 18 pouces de haut, fur 12 de large, eft tiré du Cabinet de M. de Sainfy.

21. Plufieurs Tableaux fous le même numéro.

Par M. *Du Rameau*, Adjoint à Profeffeur.

22. La continence de Bayard.

Bayard, étant à Grenoble au milieu de fa famille, après une longue maladie, fuite de fes bleffures & de fes fatigues militaires, eut une tentation dont ne font pas exempts les Héros. Un jour, il ordonna à fon valet-de-chambre de lui chercher compagnie pour la nuit fuivante. Le foir, rentré chez lui, au fortir d'une de ces fêtes qu'il recevoit ou rendoit aux Dames de la Ville, fon valet lui préfenta une jeune fille d'une beauté éblouiffante. Il en fut frappé; mais appercevant fes yeux encore rouges de larmes : Qu'avez-vous, la belle enfant, lui dit Bayard ? De la vertu & de la naiffance, s'écrie-t-elle, en tombant à fes genoux & verfant un nouveau torrent de pleurs. La mifere, dont ma mere eft fur le point d'expirer, me met aujourd'hui à votre difcrétion. Que la mort n'a-t-elle prévenu mon déshonneur! Bayard, attendri, la releve, en lui difant : Raffurez-vous; je fuis incapable de combattre de fi beaux fentiments; j'ai toujours refpecté la vertu & la nobleffe : vous avez l'une & l'autre, ornées de la beauté; je veux vous mettre en sûreté & contre moi & contre le foupçon : venez paffer la nuit chez ma parente, qui loge près d'ici. Sur-le-champ, il prend un flambeau & l'y conduit lui-même. Le lendemain, il manda la mere, à qui il fit les plus vifs reproches, en s'informant fi aucun époux ne s'étoit préfenté pour fa fille. Sur ce qu'elle l'affura qu'un de fes voifins l'auroit prife avec fix cens florins, il fit apporter de l'argent, & lui en fit compter douze cens, tant pour la dot que pour le trouffeau. Trois jours après, le mariage fut fait. L'Artifte a

choifi l'inftant où Bayard dote la jeune fille.

Ce Tableau eft un de ceux de l'Hiftoire de France, commandés pour le Roi. Il a 10 pieds de haut, fur 7 de large.

23. Plufieurs Portraits fous le même numéro.

Par M. *de la Grenée* le jeune, Adjoint à Profeffeur.

24. Albinus, s'enfuyant de Rome, offre fon char aux Veftales, qu'il rencontre chargées des Vafes facrés.

Ce Tableau eft pour le Roi. Il a 10 pieds quarrés.

25. Un S. Jérôme.

Ce Tableau, de 3 pieds de haut, fur 4 de large, appartient à M. Houdon, Sculpteur du Roi.

26. Deux Tableaux : l'un, la Paix; & l'autre, l'Abondance.

Ils ont 13 pouces de haut, fur 17 de large, & font tirés du Cabinet de M. Livois d'Angers.

27. Télémaque racontant fes aventures à Calypfo.

Tableau fur bois, de 20 pouces de large, fur 16 de haut.

28. Bacchus apporté aux Corybantes par Mercure.

Tableau de même grandeur, & faifant pendant du précédent. Ils appartiennent tous deux à M. le Marquis de Véry.

29. Des Veftales faifant un Sacrifice dans l'intérieur de leur Temple.

De 15 pouces de haut, fur 13 de large.

30. Des Enfans renverfés par une chevre.

31. Une Bergere alaitant fon fils, pendant que fon Berger la contemple.
32. Un S. Jean.
De 3 pieds de haut, fur 4 de large.
33. Télémaque dans l'Ifle de Calypfo.
Ce Tableau, d'un pied 6 pouces de haut, fur 2 pieds de large, appartient à M. le Duc de Lyancourt.
34. Une offrande au Dieu Pan.
35. Un Mariage antique.
Ce Tableau, de 2 pieds de large, fur 3 pieds 1 pouce de haut, eft tiré du Cabinet de M. le Baron de Breteuil.
36. Une Préfentation au Temple.
De 17 pouces de haut, fur 20 de large, appartient à M. le Marquis de Séran.

Deffins.

37. Un projet de Plafond.
38. Une partie du même Plafond.
39. Deux Deffins : l'un, le départ d'Adonis; & l'autre, fa mort.
Tirés du Cabinet de M. le Comte de Puyfégur.
40. Des Anges ramaffant les corps des Enfans innocens, pour les empêcher d'être dévorés par les chiens.
41. L'Éducation de Bacchus.
42. Un Deffin au biftre. Les Sabines courant fe jetter entre les Sabins & les Romains.
43. Deux Frifes, rehauffées de blanc fur papier brun.
44. Deux autres Frifes, fous le même numéro.
45. Une pefte des Philiftins.

46. Tobie qui fait enterrer les morts.

Ces deux Deſſins ſont pendans.

47. Un Mariage de Sainte Catherine, au biſtre, ſur papier blanc.
48. Deux petits Deſſins ſur papier bleu : l'un, le départ de Tobie; & l'autre, ſon voyage.

CONSEILLERS.

Par M. *Chardin*, Conſeiller, & Ancien Tréſorier de l'Académie.

49. Un Tableau imitant le bas-relief.
50. Trois Têtes d'Étude au paſtel, ſous le même numéro.

Par M. *Vernet*, Conſeiller.

51. Deux Tableaux : l'un, l'entrée d'un Port de Mer par un temps calme, au coucher du Soleil : l'autre, une tempête, avec le naufrage d'un Vaiſſeau.

De 9 pieds 4 pouces de haut, ſur 6 pieds 2 pouces de large.

52. Pluſieurs autres Tableaux, ſous le même numéro.

Par M. *Le Prince*, Conſeiller.

53. Deux Tableaux : l'un, une Ferme; l'autre, un Payſage, orné de Bergers.

Ils ont 5 pieds 3 pouces de large, ſur 3 pieds 6 pouces de haut.

Peintures.

54. Étude de vache, d'après nature.
 De 2 pieds quarrés.
55. La crainte.
 Tableau de 2 pieds de large, fur 18 pouces de haut.
56. Un Corps-de-garde.
 De 15 pouces de haut, fur 1 pied de large.
57. Trois Payfages des environs de Lagny.
58. Une Ferme, au déclin du jour.
59. Une Moiffon, à l'inftant du repas des Moiffonneurs.
60. Une Fête de Village.
 Ces trois Tableaux, de même grandeur, ont 3 pieds 4 pouces de large, fur 2 pieds 6 pouces de haut.

Par M. *De Machi*, Confeiller.

61. Vue de Paris, prife de la terraffe des Tuileries, aü Soleil couchant.
62. Vue du Pont-Neuf & d'une partie des Galeries du Louvre, prife du bas du Pont-Royal.
 Ces deux Tableaux, pendans, ont 2 pieds 5 pouces de large, fur 1 pied & demi de haut.
63. Vue de Saint-Ouen, prife de la Paroiffe, au bord de la riviere.
64. Vue de Saint-Cloud, au bas du Pont de Sévres.
 Ces deux Tableaux, pendans, ont 1 pied 8 pouces de large, fur 1 pied & demi de haut.
65. Ruines d'Écuries, ornées de Figures & d'Animaux.
 D'un pied de large, fur 9 pouces de haut.

66. Démolition de Saint Sauveur, rue S. Denys.

D'un pied 9 pouces de large, fur 1 pied & demi de haut.

67. Deux démolitions de la Conciergerie du Palais.

Tableaux d'un pied de haut, fur 9 pouces de large.

68. Autres petites Vues des démolitions du Palais, fous le même numéro.
69. Intérieur d'une Écurie.

De 14 pouces de large, fur 10 pouces de haut.

70. Attelier d'un Salpêtrier.

D'un pied de large, fur 9 pouces de haut.

71. Vue de Rouen, prife du Pont.

D'un pied 5 pouces de large, fur 11 pouces de haut.

72. Autres petites Vues des environs de Rouen, fous le même numéro.

ACADÉMICIENS.

Par M. *Bellengé*, Académicien.

73. Deux Tableaux de Fleurs.

De 2 pieds 10 pouces de haut, fur 2 pieds 3 pouces de large.

74. Deux autres Tableaux de Fleurs.

De 11 pouces de haut, fur 13 pouces de large.

Peintures.

Par M. *Guérin*, Académicien.

75. Deux pétits Tableaux: l'un, un Concert; & l'autre, des Joueufes de Domino.

Ils font tirés du Cabinet de M. l'Abbé Pommyer, Confeiller en la Grand'-Chambre, Honoraire-Affocié libre de l'Académie.

✣ *Le même Artifte eft occupé à terminer une partie de Plafond, faifant fuite de celui de M. Boullongne, l'aîné, à la Chambre des Requêtes du Palais. Cet Ouvrage ne pourra être vu qu'à la fin de Novembre prochain.*

Par M. *Robert*, Académicien.

76. Deux Vues des Jardins de Verfailles, dans le temps qu'on en abattoit les arbres.

Ces deux Tableaux, ordonnés pour le Roi, ont 7 pieds de large, fur 4 & demi de haut.

77. Intérieur d'une Galerie circulaire, ornée de Statues.

Tiré du Cabinet de M. le Marquis de Séran.

78. Ruines d'un ancien Palais de Rome.

Tirées du Cabinet de M. le Marquis de Ségur.

Ces deux Tableaux ont 4 pieds & demi de haut, fur 3 pieds de large.

79. Deux Tableaux : l'un, une partie des plus beaux monumens de Rome; l'autre, une grande arche de pont, fous laquelle on apperçoit une cafcade & un vieux château.

Ces Tableaux, de 5 pieds & demi de large, fur 3 pieds & demi de haut, appartiennent à M. l'Abbé Terray.

PEINTURES.

80. Vue des environs de Tivoli, près de Rome.

Ce Tableau appartient à M. le Marquis de Bouthillier. Il a 8 pieds de haut, fur 7 de large.

81. Deux Tableaux : l'un, une Vue des environs de Marly; l'autre, une Vue de Normandie.

Ces Tableaux, de 3 pieds & demi de large, fur 2 pieds 10 pouces de haut, appartiennent à M. le Marquis de Poyanne.

82. Deux Tableaux faits d'après nature à Ermenouville : l'un, la Cafcade vue dans la Grotte qui en eft voifine : l'autre, un Efcalier près du Billard.

Ces Tableaux, de 21 pouces de haut, fur 18 de large, appartiennent à M. Boullongne de Prénainville.

83. Arc de Triomphe & autres Monumens de Rome.

Tableau de 3 pieds & demi de large, fur 2 pieds 6 pouces de haut.

84. Veftibule d'un Palais Romain, du côté des Jardins.

Tableau de 3 pieds & demi de large, fur 2 pieds 10 pouces de haut.

85. Plufieurs Deffins coloriés de Vues & Monumens Romains, & d'autres fujets compofés, fous le même numéro.

Par M. *Taraval*, Académicien.

86. Triomphe d'Amphitrite.

Ce Tableau, de 10 pieds de haut, fur 7 de large, eft pour le Roi.

✠ *On peut voir, du même Artifte, dans la Salle des*

Actes du Collége Royal, Place de Cambrai, un Plafond dont le fujet eft une allégorie à la gloire des Princes. L'explication en fera donnée inceffamment, dans le Journal des Sçavans, par M. de Lalande.

Par M. *Huet*, Académicien.

87. Marché.

 Tableau de 3 pieds 6 pouces de large, fur 2 pieds 6 pouces de haut.

88. Deux Tableaux : le Matin & le Soir.

 De 2 pieds 8 pouces de large, fur 2 pieds 4 pouces de haut.

89. Payfage orné de Figures & d'Animaux.

 D'un pied 9 pouces de large, fur 1 pied 7 pouces de haut.

90. Paftorale.

 Ce Tableau, de forme ronde, de 2 pieds 2 pouces, appartient à M. Laillié.

91. Trophée Paftoral.

 Ce Tableau, de 2 pieds 1 pouce, fur 23 pouces de large, appartient à M. Laillié.

92. Le Portrait d'une Dame & de fa Fille.

 Ce Portrait, à gouache, a 1 pied 7 pouces de haut, fur 1 pied 4 pouces de large.

93. Une Fermiere donnant à manger à fes poulets.

 Tableau d'un pied 5 pouces de large, fur 1 pied de haut.

94. Tableaux, Gouaches & Deffins fous le même numéro.

Par M. *Pafquier*, Académicien.

95. La Sculpture, peinte en émail.
96. Portrait de Charles I, Roi d'Angleterre.

Peint en émail, de mémoire, d'après Vandyck.
97. Portrait de M. l'Abbé **.

En huile & en miniature.
98. Portrait de M. de Saint-Léger, Docteur en Médecine.

Peint en émail.
99. Plufieurs autres Portraits, en émail & en miniature, fous le même numéro.

Par Mlle *Vallayer*, Académicienne.

100. Deux Tableaux de fleurs & de fruits.

De 4 pieds, fur 3 pieds & demi. Ils appartiennent à M. de Montullé, Secrétaire des Commandemens de la Reine.
101. Deux Tableaux : l'un, un vafe de Porcelaine de la Chine, avec plantes marines, coquillages & différentes efpèces de minéraux : l'autre, des armures, un bufte de Minerve, environné des récompenfes militaires, réunies fous une couronne de laurier.

Ces Tableaux, de 5 pieds 5 pouces, fur 4 pieds 1 pouce, appartiennent à Madame Viffitier.
102. Deux Tableaux, de forme ronde : l'un des fleurs dans un vafe de cryftal; l'autre, des fleurs dans un vafe de lapis.

De 18 pouces.
103. Autre Tableau de fleurs, dans une corbeille.

De même forme & de même grandeur que les précédens.

104. Portrait de M. Roettiers, ancien Graveur-général des Monnoies.

Tableau ovale, de 2 pieds fur 1 pied 7 pouces de haut.

105. Deux petits Tableaux : l'un, une jeune Femme, avec un Enfant fur fes genoux, qui lui offre des fleurs; l'autre, une jeune Fille, qui vient de recevoir une lettre.

D'un pied, fur 9 pouces.

106. Une jeune Perfonne, montrant à fon Amie la ftatue de l'Amour.

Petit Tableau ovale, de 13 pouces fur 9.

107. Deux petits Tableaux imitant deux bas-reliefs d'enfans : l'un, l'Hiver; l'autre, le Printemps.

Par M. *Beaufort*, Académicien.

108. L'Enfant Jéfus & la Vierge. Les Anges viennent lui rendre hommage.

Tableau ovale, de 22 pouces de haut, fur 18 de large.

109. Charité Romaine.

Tableau d'un pied de haut, fur 9 pouces de large.

Par M. *Jollain*, Académicien.

110. Alcefte vient, avec fes Enfans, implorer Apollon dans fon Temple, pour la fanté d'Admete fon époux : le Grand-Prêtre infpiré prononce cet oracle :

Le Roi doit mourir aujourd'hui,
Si quelqu'autre, au trépas, ne fe livre pour lui.

Tableau de 5 pieds de large, fur 4 de haut.
111. Junon emprunte la ceinture de Vénus pour féduire Jupiter.
112. Jupiter, vaincu par l'Amour & le Sommeil, s'endort dans les bras de Junon. *Iliade d'Homere.*
Tableaux de 21 pouces, fur 17.
113. Perfée délivre Andromède enchaîné au rocher : l'Amour transforme les chaînes en guirlandes de fleurs.
Tableau de 24 pouces, fur 19.
114. Ulyffe, ayant fait naufrage à l'Ifle de Corcyre, fe préfente à la Princeffe Nauficaé, en implorant fon affiftance. La Princeffe qui étoit venue, avec fes femmes, laver fes vêtemens, fait donner des habits à Ulyffe, & lui permet de la fuivre au Palais d'Alcinoüs, fon pere. *Odyffée.*
Tableau de 20 pouces, fur 15.
115. Les Chevaliers allant chercher Renaud dans le Palais d'Armide, font arrêtés par deux Nymphes, qui s'efforcent de les féduire.
116. Renaud rompt le charme de la Forêt enchantée, malgré le preftige des Nymphes. *Le Taffe.*
Ces deux Tableaux ont 25 pouces, fur 19.
117. Le Berger Fauftulus apporte à fa Femme, Rémus & Romulus, qu'il avoit trouvé expofés fur les bords du Tibre, allaités par une Louve.
Tableau de 15 pouces fur 12.
118. Plufieurs petits Payfages ou autres, fous le même numéro.

Par M. *Dupleffis*, Académicien.
119. Portrait du Roi, en pied.

Tableau de 8 pieds 6 pouces de haut, fur 6 pieds de large.

120. Portrait de M. le Préfident d'Ormeffon.
121. Portrait de M. Ducis, Secrétaire de MONSIEUR, & Affocié à l'Académie de Lyon.
122. Portrait de M. le Marquis de Bièvre.
123. Plufieurs Portraits, fous le même numéro.

Par M. *Aubry*, Académicien.

124. Le Mariage rompu.

Un jeune Homme & une jeune Fille font prêts de recevoir la Bénédiction Nuptiale. A l'inftant où le Curé écrit l'acte, arrive une Femme, précédée d'un Huiffier préfentant au Curé une oppofition & une promeffe de mariage. Cette Femme fe jette aux pieds du jeune Homme, & cherche à l'attendrir, en lui montrant deux enfans, fruits de leur amour fecret. Le futur Epoux voyant fa prétendue tomber en foibleffe dans les bras de fa mere, vole à fon fecours, & lui demande pardon de fa perfidie. Le pere du jeune Homme, ému à l'afpect de fes rejettons infortunés, fait retourner les yeux de fon fils fur fes enfans. Le fils fentant, à ce fpectacle, fon cœur fe déchirer, fe rend, & l'amour paternel triomphe.

125. Deux Époux, allant voir un de leurs enfans en nourrice, font embraffer le petit nourriçon par fon frere aîné.
126. Les adieux d'un Villageois & de fa femme, au nourriçon que le pere & la mere leur retirent.
127. Portrait d'un Artifte.

128. Plufieurs petits Tableaux, fous le même numéro.

AGRÉÉS.

Par M. *Ollivier*, Agréé.

129. Télémaque & Mentor font conduits prifonniers devant Acefte, Roi de Sicile, qui, fans les connoître, les condamne à l'efclavage. Télémaque, indigné, fe nomme. Auffi-tôt le Peuple demande, à grands cris, qu'on immole ces deux Grecs fur le tombeau d'Anchife. Mais le fage Mentor, prévenant Acefte d'une irruption prochaine de Barbares dans fes Etats, fauve, par cette prédiction, fa vie & celle de Télémaque.

Tableau de 22 pouces de haut, fur 27 de large.

130. Sacrifice à l'Amour.

Tableau de 15 pouces de haut, fur 12 pouces de large.

131. Une Marine.

De 9 pouces de haut, fur 12 de large.

132. Portrait de M.***

Tableau ovale, de 22 pouces de haut, fur 18 pouces de large.

133. Fête donnée, par feû M. le Prince de Conti, au Prince Héréditaire, fous la tente, dans le bois de Caffan, à l'Ifle-Adam.

134. Le Cerf pris dans l'eau, devant le Château de l'Ifle-Adam.

Ces deux Tableaux, de 4 pieds & demi de large, fur 3 pieds & demi de haut, font deftinés à décorer le Salon de l'Ifle-Adam.

135. Le Thé à l'Angloife, dans le Salon des quatre Glaces, au Temple, avec toute la Cour du Prince de Conti.

Tableau de 20 pouces de haut, fur 24 de large.

Ces trois Tableaux appartiennent à S. A. S. Mgr le Prince de Conti.

Par M. *Carême*, Agréé.

136. Menthe, métamorphofée par Proferpine, en menthe ou baume.

Tableau de 5 pieds de large, fur 4 pieds 2 pouces de haut.

137. Une Femme qui chante dans un Jardin; deux Hommes l'écoutent.

Deffins.

138. Des Bacchantes qui fe difputent un vafe, avec un Satyre.
139. Des Bacchantes ayant enchaîné l'Amour, veulent l'enivrer.

Ces deux Deffins, pendans, font à gouache.

140. Deux autres Deffins à gouache : l'un, Henri IV, qui laiffe entrer des vivres dans la Ville de Paris, qu'il tenoit affiégée : l'autre, Sully, qui donne de l'argent à Henri IV, pour foutenir la guerre.

Par M. *Bounieu*, Agréé.

141. La mort d'Adonis.

De 4 pieds de haut, fur 3 de large.
142. La Nymphe Galatée jettant des pommes à un Berger.
De 18 pouces de haut, fur 22 de large.
143. Un Satyre, que des Femmes forcent à boire.
De 14 pouces de haut, fur 17 de large.
144. Des Nymphes, portant leurs offrandes au Dieu Pan, font rencontrées par un Satyre.
De 12 pouces de haut, fur 15 de large.
145. Trois Têtes : une Bacchante, une Boudeufe & une petite Fille échevelée.
Tableaux de 15 pouces de haut, fur 12 de large.
146. La Pâtifferie Bourgeoife.
De 14 pouces de haut, fur 17 de large.
147. Une petite Fille à fa toilette.
De 6 pouces de haut, fur 5 de large.
148. Une jeune Femme lifant, & fon Fils repofant fur fes genoux.
De même grandeur que le précédent.
149. Amufemens de Famille à la campagne.
De 13 pouces de haut, fur 16 de large.
150. Un Buveur de bière.
De 3 pouces de haut, fur 5 de large.
151. Une petite Fille faifant cuire un œuf.
De 6 pouces de haut, fur 5 de large.
152. Lecture du Poëme des Faftes, par l'Auteur.
De 15 pouces de haut, fur 12 de large.
153. Correction de Savetier.
De 12 pouces de haut, fur 15 de large.
154. Des Enfans jouant avec des chevreaux.
De 10 pouces de haut, fur 12 de large.

155. L'après-dînée.

De 13 pouces de haut, fur 16 de large.

156. Tableau repréfentant un beau trait de Henri IV.

Par M. *Hall*, Agréé.

157. Plufieurs Portraits en paftel, fous le même numéro.
158. Portrait d'après Vandick, en émail.
159. Portraits d'après nature, en émail.
160. Plufieurs petits Portraits, fous le même Numéro.
161. Plufieurs Portraits, en miniature, fous le même Numéro.

Par M. *Courtois*, Agréé.

162. Plufieurs Portraits & Têtes d'Etude, en émail, fous deux quadres, & fous le même numéro.
163. Etude d'une Tête d'Homme, en paftel.

Par M. *Martin*, Agréé.

164. Une Femme qui lit, éclairée à la lampe.

De 11 pouces de haut, fur 9 de large.

165. Education d'une jeune Fille, par fa Mere.

De 16 pouces de haut, fur 12 de large.

Par M. *Robin*, Agréé, des Académies des Arcades de Rome, & de l'Inftitut de Bologne.

166. Efquiffe d'un Plafond exécuté dans la nouvelle Salle de Spectacle de Bordeaux.

Le fujet général eft la Ville de Bordeaux, qui éleve un Temple à Apollon & aux Mufes. Il eft divifé en cinq Parties liées entr'elles par l'agencement pittorefque & poëtique.

Premiere Partie. Apollon témoigne à la Ville que fon offrande lui eft agréable. A fa droite & au-deffous font Melpomene & Thalie, auprès defquelles on voit Polymnie, Clio, Uranie, qui contribuent toutes trois à la compofition des Poëmes tragiques & comiques. De l'autre côté, Terpficore, Euterpe, Erato raffemblent en un grouppe les différens talens qui conftituent l'Opéra. Calliope, la plus proche d'Apollon, tient un rouleau fur lequel eft écrit : *Iliade.*

Seconde Partie. Le Temple élevé aux Mufes, eft une portion de la façade de la Salle de fpectacle. Auprès eft la Garonne, qui, affife fur des rochers efcarpés, verfe les eaux de fon urne avec abondance. Pour caractérifer les montagnes où elle prend fa fource, on a peint, auprès d'elle, les débris du tombeau de la Nymphe Pirene, qui, par fa mort, a donné fon nom aux Pyrénées. Plus bas, des Dieux Marins, s'efforçant d'arrêter le cours de fes eaux, expriment l'effet de la marée fur la Garonne. La Paix plante fon olivier & augmente les richeffes de la Province. La Libéralité les répand. Des Nymphes ayant amaffé des fleurs, les donnent aux Ris & aux Jeux, qui en décorent le Temple de feftons.

Troisieme Partie. L'Architecture perfonifiée paroît fur un monceau de pierres à demi-taillées, donnant fes ordres à des Charpentiers & Serruriers,

que l'on apperçoit dans le fond. Près d'elle font la Géométrie & l'Arithmétique. La Sculpture, travaillant au bufte du Roi, eft grouppée avec la Peinture; toutes deux offrent à Apollon les inftrumens de leur Art.

Quatrieme Partie. Sur un lieu un peu élevé, la Ville de Bordeaux a fait dreffer un Autel, où brûle l'encens offert aux Mufes. Un Sacrificateur immole des Victimes, fuivant l'ufage des Anciens, au jour des dédicaces. Le Gouvernement, fous la figure de la Sageffe, protége la Ville, en la couvrant de fon Égide. Mercure, Dieu du Commerce, montre des Navires, des Marchandifes & des Travailleurs. La traite des Nègres eft indiquée par ceux qu'un Capitaine de Navire tient à fa fuite. Bacchus femble fe glorifier des avantages qu'il procure à la Guienne. Derriere ces figures, une grande multitude unit fes hommages à ceux de la Ville.

Cinquieme Partie. Momus, monté fur Pégafe, s'élance vers l'Olympe. Il porte aux Mufes fa marotte, fymbole de la gaieté. Il en a diftribué plufieurs à des Enfans, qui les répandent parmi les Spectateurs. D'autres Génies fe font chargés de couronnes pour les diftribuer aux Auteurs & aux Acteurs qui les ont méritées. Le Lys & l'Aigle, que l'on voit près des Mufes, perpétueront à Bordeaux le fouvenir du paffage des Freres du Roi & de l'Empereur. Le Lys & l'Aigle font auffi l'emblême de la Pureté & de la Sublimité, caracteres effentiels aux ouvrages de Théâtre.

Dans les angles des quatre pendantifs font les médaillons de Corneille, Moliere, Racine & Qui-

nault. Ils font portés par des Génies tenant les attributs de leur Art.

Les Armes de France, avec les deux Anges leurs supports, font de M. Berruer, & feront exécutées par lui en grand.

167. Portrait de Madame Louis, faifant de la Mufique : & un Deffin, d'après Madame Vien, fous le même numéro.

Par M. *Wille*, le Fils, Agréé.

168. L'Aumône.

Une famille de Fermier, l'homme, la femme & cinq enfans, dont un à la mammelle, victimes d'un accident qui vient de les ruiner, fans afyle, & n'ayant pu fauver qu'une petite malle, font affiftés par un homme vertueux qui les rencontre en fe promenant avec fa femme & leur jeune fille, dans les yeux de laquelle la mere cherche à découvrir fi fon ame eft émue à l'afpect de l'indigence.

Ce Tableau, de 4 pieds de haut, fur 3 de large, appartient à M. de Livois.

169. Fête de bonnes Gens, ou récompenfe de la Sageffe & de la Vertu.

Une jeune Rofiere eft couronnée, comme la plus vertueufe, par le Seigneur du Village. Il tient une autre couronne pour un bon vieillard, fuivi de fa femme aveugle. La Nobleffe, de l'un & de l'autre fexe, eft d'un côté, & les Villageois de l'autre, fous les armes. Quelques-uns attachent des guirlandes aux maifons des couronnés. Cette Fête fe

folemnife fous les aufpices de Henri IV & de Louis XVI.

Tableau de 4 pieds de large, fur 3 pieds 3 pouces de haut.

170. Le Devoir filial.

Un Vieillard prend l'air, foutenu par fa fille & fon fils, qui fufpendent leurs travaux pour l'aider à marcher. Un petit garçon effaie de balayer la route. Deux autres, plus forts, portent un grand fauteuil; & la mere, que l'on apperçoit dans le fond, bénit le Ciel de lui avoir donné de fi bons enfans.

Ce Tableau, de 2 pieds 8 pouces de haut, fur 2 pieds 2 pouces de large, appartient à M. le Marquis de Véry.

171. Le repos du bon Pere.

Un homme convalefcent repofe. Sa fille aînée fait figne à fa fœur cadette de remporter un bouillon qu'elle apportoit, le fommeil devant lui être plus favorable.

Tableau de 2 pieds de haut, fur 2 pieds 2 pouces de large.

172. Repas villageois.

Tableau de 3 pieds de haut, fur 4 pieds de large.

173. Des Joueurs aux cartes. Efquiffe.
174. Deux Buveurs.
175. Une Dame reçoit une lettre, qui l'afflige.
176. Deux Têtes d'Etude, fous le même numéro.

Par M. *Theaulon*, Agréé.

177. La Mere févere.

Une jeune Fille, coquette, a reçu un bouquet d'un jeune Homme. Sa mere a mis fon bouquet en pieces; &, pour l'humilier, lui fait mettre des fabots en préfence des petites filles du voifinage & du jeune homme qui a donné le bouquet; tandis que le pere infpire de bonne-heure, à une jeune enfant, des fentimens d'honnêteté, & de mépris pour la coquetterie.

Tableau de 3 pieds 6 pouces de large, fur 2 pieds 9 pouces de haut.

178. Les Œufs caffés.

Tableau de 13 pouces de large, fur 17 de haut.

179. Une jeune Femme, occupée à blanchir; fa mere fait manger la foupe à l'enfant, qui, n'en voulant point d'abord, jette des cris, croyant qu'elle la donne au mouton, & s'en empare.

Tableau de 13 pouces de large, fur 17 de haut.

180. Une jeune Femme, faifant de la bouillie pour fon enfant.

Tableau de 8 pouces de haut, fur 5 de large.

181. Deux Payfages : l'un, la Balançoire; l'autre les Bergeres.

De 17 pouces de large, fur 13 de haut.

182. Deux autres Payfages : des Baigneufes & des Bergeres.

Ces deux Tableaux, d'un pied de large, fur 9 pouces de haut, appartiennent à M. le Chevalier de Clefle, Brigadier des Armées du Roi.

183. Plufieurs Têtes d'Etude, fous le même numéro.

Par M. *Weiler*, Agréé.

184. Plufieurs Portraits, en huile, en miniature & en émail, fous le même numéro.

Par M. *Van-Spaendonck*, Agréé.

185. Fleurs, dans un vafe d'agate.

Tableau de 21 pouces de haut, fur 17 de large.

186. Etude de raifins d'Alexandrie & mufcats.

Tableau de 17 pouces de haut, fur 21 de large.

187. Un Bouquet de fleurs peint fur papier, à l'aquarelle.

De 16 pouces & demi de haut, fur 13 de large.

188. Un Vafe de marbre jaune antique, rempli de fleurs.

Tableau de 2 pieds & demi de haut, fur 2 pieds de large.

Par M. *Vincent*, Agréé.

189. Bélifaire, réduit à la mendicité, fecouru par un Officier des troupes de l'Empereur Juflinien.

190. Alcibiade recevant des leçons de Socrate.

Ces deux Tableaux ont 3 pieds & demi, fur 4.

191. Saint Jérôme, retiré dans les déferts, entend

l'Ange de la mort qui lui annonce le Jugement dernier.

Tableau de 7 pieds & demi de large, fur 5 pieds & demi de haut.

192. Une Figure en pied : coſtume Napolitain.

Tableau de 3 pieds 11 pouces de haut, fur 2 pieds de large.

193. Portrait en pied de M. Bergeret, Honoraire-Amateur de l'Académie.

Tableau de 2 pieds 8 pouces de haut, fur 2 pieds de large.

194. Un Nain.

Tableau de 2 pieds 1 pouce de haut, fur 1 pied 9 pouces de large.

195. Une Chienne lévrette.

196. Un jeune Homme, donnant une leçon de Deſſin à une Demoiſelle.

Tableau de 2 pieds 8 pouces de haut, fur 2 pieds 4 pouces de large.

197. Les Pélerins d'Emmaüs.

De 2 pieds 2 pouces de haut, fur 2 pieds 7 pouces de large.

198. Deux Têtes d'Etude, fous le même numéro.
199. Portrait de M. Berthellemy, Peintre, Agréé de l'Académie.
200. Portrait de M. Rouſſeau, Architecte, ancien Penſionnaire du Roi à Rome.
201. Portraits d'Homme & de Femme, fous le même numéro.

Par M. *Ménageot*, Agréé.

202. Les adieux de Polixene à Hécube, au moment

où cette jeune Princeffe eft arrachée des bras de fa mere pour être immolée aux mânes d'Achille. Hécube tombe évanouie de douleur, en recevant les derniers adieux de fa fille, qu'Ulyffe entraîne à la mort.

Tableau de 15 pieds de large, fur 10 de haut.

203. Un Gladiateur.

Tableau de 4 pieds 4 pouces de haut, fur 3 pieds 4 pouces de large.

204. Un Vieillard qui écrit. Tête d'Etude.

Par M. *Berthellemy*, Agréé.

205. Siége de Calais.

Edouard, Roi d'Angleterre, irrité de la longue réfiftance des habitans de Calais, ne voulut entendre à aucune compofition, fi on ne lui livroit fix des principaux d'entr'eux, pour en faire ce qu'il lui plairoit. Euftache de Saint-Pierre & cinq autres fe dévouerent, & lui porterent les clefs, tête & pieds nuds & la corde au col. Edouard, déterminé à les faire mourir, n'accorda leur grâce qu'aux prieres de fon fils & de la Reine.

Tableau de 9 pieds de haut, fur 12 pieds & demi de large.

206. Un Gladiateur expirant.
207. Un S. Sébaftien, demi-figure.
208. Plufieurs Têtes, fous le même numéro.

Deffins.

209. L'Aurore qui pleure fur le tombeau de Memnon, & Darius, qui fait chercher des tréfors dans les tombeaux de Babylone, fous le même numéro.

ADDITION.

Par M. *Perronneau*, Académicien.
210. Portrait de M. Coquebert de Montbret, Conful-général dans le Cercle de Baffe-Saxe.
Tableau ovale, peint à l'huile.

SCULPTURES.

OFFICIERS.

RECTEUR.

Par feû M. *Couftou*, Recteur, Chevalier de l'Ordre du Roi, Tréforier de l'Académie, & Garde de la Salle des Antiques.

✠ Maufolée de feû Monseigneur le Dauphin & de feûe Madame la Dauphine, qui doit être placé dans le Chœur de la Cathédrale de Sens.

Ce Tombeau deftiné à réunir deux Époux, qu'une égale tendreffe avoit unis pendant leur vie, préfente un piedeftal, fur lequel font deux Urnes liées enfemble d'une Guirlande de la fleur qu'on nomme Immortelle.

Du côté de l'Autel, l'Immortalité debout eft occupée à former un Faifceau ou Trophée des attributs fymboliques des vertus de feû Monseigneur

le Dauphin, telles que la Pureté, défignée par une branche de Lys; la Juftice, par une Balance; la Prudence, par un Miroir entouré d'un Serpent, &c. Aux pieds de l'Immortalité eft le Génie des Sciences & des Arts, dont ce Prince faifoit fes amufemens. A côté, la Religion auffi debout, & caractérifée par la Croix qu'elle tient, pofe fur les Urnes une Couronne d'étoiles, fymbole des récompenfes céleftes, deftinées aux vertus chrétiennes, dont ces Epoux ont été les plus parfaits modèles.

Du côté qui fait face à la Nef de l'Eglife, le Tems, caractérifé per fes attributs, étend le voile funéraire qui couvre déjà l'Urne de Monseigneur le Dauphin, mort le premier, fur celle qui eft fuppofée renfermer les cendres de Madame la Dauphine. A côté l'Amour conjugal, fon flambeau éteint, regarde avec douleur un Enfant qui brife les chaînons d'une chaîne entourée de fleurs, fymbole de l'Hymen.

Les Faces latérales, ornées de cartels aux Armes du Prince & de la Princeffe, font confacrées aux Infcriptions qui doivent conferver, à la Poftérité, la mémoire de leurs vertus.

Ce Maufolée fe voit dans l'Attelier de feû M. Couftou, Place nouvelle du Louvre.

Les Bronzes n'ont pu être dorés pour le tems de l'Expofition.

SCULPTURES.

PROFESSEURS.

Par M. *Allegrain*, Professeur.

✣ Diane surprise au Bain par Actéon.

Cette Figure de marbre, de 5 pieds 10 pouces de proportion, n'ayant pu être transportée au Sallon, se voit chez M. Allegrain. On entrera par la rue Meslée, ou par le Boulevard de la Porte St Martin, vis-à-vis le Magasin de la Ville.

Par M. *Pajou*, Professeur.

211. Le Buste du Roi.
212. Plusieurs Bustes, dont trois en marbre, & les autres en terre cuite, sous le même numéro.
213. Une Figure de Mercure, représentant le Commerce.
214. René Descartes.
 Statue de 6 pieds de proportion, exécutée en marbre, pour le Roi.
215. Deux Dessins de Paysage, à l'encre de la Chine.

✣ *On voit du même Artiste, au Cabinet d'Histoire Naturelle, au Jardin du Roi, la Statue de M. de Buffon, exécutée en marbre, aux dépens de Sa Majesté.*

Par M. *Caffiery*, Professeur.

216. Feû M. le Maréchal du Muy.
 Buste en marbre.
217. Pierre Corneille.

SCULPTURES.

Buſte, en marbre, qui doit être placé dans le Foyer de la Comédie Françoiſe.

218. Benjamin Franklin.

Buſte en terre cuite.

219. Deſſin du Tombeau d'un Général, que l'Artiſte exécute en marbre, de 10 pieds de haut, ſur 5 de large.

Sur un retable ſoutenu par deux conſoles, s'éleve une colonne tronquée, ſur laquelle eſt poſée une Urne cinéraire. D'un côté de la colonne eſt un Trophée militaire accompagné d'une branche de Cyprès; de l'autre ſont les attributs de la Liberté, grouppés avec une branche de Palmier. Derriere la colonne s'éleve une Pyramide. Deſſous le retable, entre les deux conſoles, eſt un Cartel & une Table de marbre blanc pour l'Inſcription.

ADJOINTS A PROFESSEUR.

Par M. *Bridan*, Adjoint à Profeſſeur.

220. Vulcain préſentant à Vénus les armes d'Énée.

Modèle en plâtre, de 6 pieds de proportion. Cette Figure doit être exécutée en marbre pour le Roi.

221. Deux autres petits Modèles en plâtre, de 2 pieds de proportion.

Par M. *Gois*, Adjoint à Profeſſeur.

222. Portrait de Madame E. D. B.

Buſte en marbre.

223. Le Chancelier de l'Hôpital.

SCULPTURES. 43

Statue de 6 pieds de proportion, exécutée en marbre pour le Roi.

Ce Chancelier exilé dans fon Château, apprenant par fes Domeftiques que fes Ennemis venoient pour l'affaffiner, loin de s'émouvoir, commanda d'ouvrir toutes les portes. Ce trait de fermeté a déterminé l'Artifte à donner ce caractere à fon attitude, & à l'expreffion de fon vifage.

Deffins.

224. La maladie d'Antiochus. C'eft le moment où Erafiftrate, fon Médecin, fait connoître à Seleucus fon pere, que fon mal provenoit de fon violent amour pour la Reine Stratonice.
225. Socrate, avant de boire la ciguë, fait amener fes trois Enfans, auxquels il témoigne fa tendreffe, & donne fes derniers ordres aux Femmes qui en prenoient foin.

Ces 2 Deffins appartiennent à M. Pujos, Peintre de l'Académie Royale de Touloufe.

226. Agatis fait défiler fon Armée devant les jeunes Filles Samnites, & montre, à Télefpon, fon pere, Céphalide, qu'il choifiroit pour Époufe, s'il revenoit vainqueur.
227. Le moment de l'action des Romains contre les Samnites, où Télefpon, pere d'Agatis, eft bleffé en combattant.

Ces deux Sujets font tirés des Contes Moraux de M. de Marmontel, & les Deffins appartiennent à M. Chalgrin, Architecte du ROI & de MONSIEUR.

228. Allégorie à la gloire de M. d'Alembert.

Ce Deffin appartient à M. de Beaufleury.

Par M. *Mouchy*, Adjoint à Profeſſeur.

229. Sully.

Figure de 6 pieds de proportion, exécutée en marbre pour le Roi.

ACADÉMICIENS.

Par M. *Berruer*, Académicien.

230. Deux Figures Cariatides : l'une, la Tragédie ; & l'autre, la Comédie. Modèles en plâtre.

Ces Figures s'exécutent en grand à l'entrée des premieres Loges de la nouvelle Salle de Spectacle de Bordeaux.

231. Autre Figure de Therpſicore.

Modèle en plâtre, de même grandeur que les précédens.

Cette Figure s'exécute auſſi en grand pour la même Salle de Bordeaux.

Par M. *Le Comte*, Académicien.

232. Fénélon, en habit épiſcopal, tenant le livre de Télémaque.

Statue de 6 pieds de proportion, exécutée en marbre, pour le Roi.

Par M. *Houdon*, Académicien.

233. Portrait de Monsieur.
234. Portrait de Madame.

SCULPTURES. 45

235. Portrait de Madame ADÉLAÏDE.
236. Portrait de Madame VICTOIRE.
 Ces quatre buftes font en marbre.
237. Deux Têtes d'Etude.
 En terre cuite.
238. Portrait de M. le Baron de Vietinghoff.
 Bufte en plâtre.

Buftes en marbre.

239. Portrait de Madame la Comteffe de Cayla.
240. Portrait de Madame la Comteffe de Jaucourt, fa mere.
241. Portrait de M. Turgot, ancien Contrôleur-Général, Honoraire-Affocié-libre de l'Académie.
242. Portrait de Madame de ***.
243. Portrait de Madame Servat.
244. Portrait de Mademoifelle Servat.
245. Portrait de M. le Chevalier Gluck.
 Il doit être placé dans le foyer de l'Opéra.
246. Deux autres Portraits des Enfans de M. Brognard.
247. Portrait de Mademoifelle Bocquet.
 En terre cuite.
248. Bufte en marbre d'une Diane, dont le modèle, de grandeur naturelle, a été fait à la Bibliothèque du Roi.
 Cette Diane doit être exécutée en marbre, & placée dans les Jardins de S. A. le Duc de Saxe-Gotha.
249. Bufte de Charles IX, en plâtre.
 Il doit être exécuté en marbre pour le Collége Royal.

250. Plufieurs Portraits, en médaillons, de grandeur naturelle.
251. Médaillon de Minerve, en marbre.

✠ *Une Nayade, de grandeur naturelle, devant fervir à former une Fontaine.*

Cette Figure doit être exécutée en marbre. Le modèle fe voit à la Bibliothéque du Roi, fur le premier pallier du grand efcalier.

252. Plufieurs Animaux, en marbre.
253. Plufieurs Portraits, en cire.
254. Deux Efquiffes de Tombeaux, pour deux Princes Gallitzin.

Ces Monumens doivent être exécutés en marbre, de grandeur naturelle.

255. Une Veftale, en bronze.

L'idée eft prife d'après le marbre que l'on voit à Rome, appellé vulgairement *Pandore*. Cette Figure, de 23 pouces, doit fervir de lampe de nuit.

256. Morphée.

Cette Figure, en marbre, eft le morceau de Réception de l'Auteur.

AGRÉÉS.

Par M. *Boizot*, le fils, Agréé.

257. Bufte du Roi, en marbre.
258. Bufte de l'Empereur, en marbre.
259. Deux Modèles, en plâtre : l'un, la Sageffe; & l'autre, l'Innocence.

Ces Figures feront exécutées en pierre, de 6 pieds de proportion, pour la nouvelle Chapelle des Fonts, à S. Sulpice.

260. Un bas-relief en marbre, d'un pied de haut, fur 9 pouces de large, repréfentant une Veftale.
261. Autre bas-relief, d'une Fête du Dieu Pan, fur un vafe de terre cuite.
262. Un bufte d'Enfant, en plâtre.

GRAVURES.

OFFICIERS.

Par M. *Le Bas*, Confeiller. Graveur du Cabinet du Roi.

263. Vue du Port & de la Citadelle de Saint-Péterf-bourg fur la Nerwa, prife deffus le Quai, près du Palais du Grand-Chancelier Comte de Beſtouchef. Elle doit être dédiée à Sa Majefté l'Impératrice de toutes les Ruffies.

D'après le Tableau de M. le Prince, appartenant à Madame la Marquife de l'Hôpital.
264. Ancien Aqueduc de Péneftre, près de Rome.

D'après Corneille Poulembourg; dédié à M. le Duc de Coffé, & tiré de fon Cabinet.
265. IXᵉ Fête Flamande.

D'après le Tableau de D. Teniers, dédiée à M. le Comte de Baudouin.

266. Vues du Cotentin, en deux Eſtampes.

D'après les Tableaux de Michau, auſſi dédiées à M. le Comte de Baudouin.

267. Ruines d'Ephèſe & l'ancien Temple.

D'après Bartholomée Bréemberg; dédiées à M. le Duc de Nivernois, & tirées de ſon Cabinet.

ACADÉMICIENS.

Par M. *Tardieu*, Académicien.

268. Le Portrait de M. l'Abbé Gourlin.

Par M. *Wille*, Académicien.

269. Les bons Amis.
D'après A. Oſtade.
270. Agar préſentée à Abraham.
D'après Diétricy.
271. Le repos de la Vierge.
D'après le même.

Par M. *Levaſſeur*, Académicien.

272. Le Triomphe de Galatée.
D'après le Tableau de M. de Troy le fils.
273. L'Amour Paternel.
274. Les Amans curieux.
D'après les Tableaux de M. Aubry.

GRAVURES. 49

Par M. *Porporati*, Académicien, Graveur
& Garde des Deffins du Roi de Sardaigne.

275. Eftampe dont le Sujet eft l'effroi & la furprife dont Adam & Eve font faifis à la vue du cadavre d'Abel.

Elle a pour titre : *Prima Mors, primi Parentes, primus Luctus.*

Par M. *Lempereur*, Académicien.

276. La Mere indulgente.
277. Les Confeils Maternels.

D'après les Tableaux de M. Wille le fils.

278. Le Portrait de M. Jeaurat, Recteur de l'Académie.

D'après M. Roflin; c'eft le Morceau de Réception de l'Auteur.

Par M. *Muller*, Académicien.

279. Le Portrait de Louis Leramberg, Sculpteur du Roi, & Profeffeur de fon Académie.

D'après N. S. A. Belle.

280. Le Portrait de Louis Galloche, Peintre du Roi, Chancelier & Recteur de fon Académie.

D'après L. Tocqué; ce font les Morceaux de Réception de l'Auteur.

Par M. *Beauvarlet*, Académicien.

Deffins.

281. Le Triomphe de Mardoché.
282. La Toilette d'Efther.
283. Aman arrêté par ordre d'Affuérus.

Suite de l'Hiftoire d'Efther, d'après M. de Troy le fils.

Estampes.

284. Le Portrait de M. Sage.
285. Le Portrait de M. Bouchardon.
 C'eſt le Morceau de Réception de l'Auteur.

Par M. *Du Vivier*, Académicien, Graveur de Médailles.

286. Le Sceau de l'Académie, Morceau de Réception de l'Auteur.
287. Médaille de renouvellement de l'Alliance des Suiſſes.
288. Les Buſtes du Roi & de la Reine.
289. Médaille ſur la mort de Louis XV, pour terminer la ſuite de ſon Hiſtoire Métallique.
290. Médaille ſur le Retour du Parlement de Touloufe, ayant pour revers des Priſonniers délivrés à cette occaſion par le Corps du Commerce.
291. Deux des Médailles fondées pour les Prix des bonnes Gens dans la Terre de Canon. La bonne Mere & la bonne Fille.
292. Buſte de feû M. le Duc de Villars.
293. Différens Jettons.

Par M. *Cathelin*, Académicien.

294. Le Portrait de M. l'Abbé Terray, ancien Contrôleur-Général.
 D'après M. Roſlin; c'eſt le Morceau de Réception de l'auteur.

AGRÉÉS.

Par M. *Flipart*, Agréé.

295. Le Gâteau des Rois.
 D'après M. Greuze.

GRAVURES. 51

Par M. *Melliny*, Agréé.
296. L'Éducation de l'Amour.

Par M. *Aliamet*, Agréé.
297. Le Rachat de l'Efclave.
D'après Berghem.

Par M. *Strange*, Agréé.
298. Mort de Didon.
D'après Guercin.
299. Cléopâtre.
D'après le Guide.

Par M. *De Saint-Aubin*, Agréé.
Deffins.

300. Douze Deffins à la Sanguine & douze lavés à l'encre de la Chine & au biftre; d'après les Pierres gravées antiques du Cabinet de M. le Duc d'Orléans, dont on fe propofe de donner une Collection.

Ils font renfermés fous deux quadres, & fous le même numéro.

301. Plufieurs Portraits en Médaillons, & Etudes de Têtes deffinées à la mine de plomb, mêlées d'un peu de paftel, fous le même numéro.

Eftampes.
302. Vénus.
D'après le Tableau du Titien, qui eft au Palais Royal.
303. Un Frontifpice Allégorique.
D'après les Deffins de M. Cochin.

GRAVURES.

304. Alexis Piron.

D'après le Buste, en marbre, de M. Caffiéri.

305. Plusieurs Portraits en Médaillons.

D'après les Deffins de M. Cochin, fous le même numéro.

Par M. *Delaunay*, Agréé.

306. Marche de Silène.

D'après Rubens.

307. Endymion.
308. Léda.
309. Le Portrait de M. l'Abbé le Bloy.

D'après M. Roflin.

310. La Complaifance Maternelle.
311. L'Heureufe Fécondité.

D'après M. Fragonard.

312. Trois Sujets, fous le même quadre, pour la Nouvelle Héloïfe.
313. Premiere Ruine Romaine.
314. Seconde Ruine Romaine.
315. Le Four à Chaux.
316. La Chûte dangereufe.
317. Deux quadres contenant chacun fix petits Sujets.

D'après MM. Cochin, Monnet & Moreau, pour les Éditions de Roland Furieux, Télémaque, &c.

318. Noce interrompue.

D'après M. le Prince.

Nogent-le-Rotrou, imprimerie de A. Gouverneur.

www.ingramcontent.com/pod-product-compliance
Lightning Source LLC
Chambersburg PA
CBHW070957240526
45469CB00016B/1468